实用行书春联 128 副

视频讲解版

王丙申 书

北京体育大学出版社

▶ 本书视频使用说明

第一步 刮开右侧【学习卡】涂层。

第二步 微信扫一扫右侧二维码。

第三步 绑定学习卡，扫描书中二维码观看视频。

注：本书【学习卡】只能绑定一个微信号，绑定后失效。绑定微信后
再次扫描右侧二维码或书中二维码，即可观看本书视频。

视频获取入口
学习卡
扫码绑定
刮开涂层

责任编辑：殷 亮

责任校对：刘万年

图书在版编目（CIP）数据

实用行书春联 128 副：视频讲解版 / 王丙申书 . ——
北京：北京体育大学出版社，2023.10（2024.12 重印）
ISBN 978-7-5644-3908-8

Ⅰ . ①实… Ⅱ . ①王… Ⅲ . ①行书—法书—作品集—
中国—现代 Ⅳ . ① J292.28

中国国家版本馆 CIP 数据核字 (2023) 第 195390 号

实用行书春联 128 副：视频讲解版 　　王丙申 书

SHIYONG XINGSHU CHUNLIAN 128 FU：SHIPIN JIANGJIEBAN

出版发行：北京体育大学出版社
地　　址：北京市海淀区农大南路 1 号院 2 号楼 2 层办公 B-212
邮　　编：100084
网　　址：http://cbs.bsu.edu.cn
发 行 部：010-62989320
邮 购 部：北京体育大学出版社读者服务部 010-62989432
印　　刷：北京昌联印刷有限公司
开　　本：880mm×1230mm　1/16
成品尺寸：210mm×293mm
印　　张：4.75
字　　数：61 千字
版　　次：2023 年 10 月第 1 版
印　　次：2024 年 12 月第 4 次印刷
定　　价：28.00 元

前　言

　　张贴春联是春节到来之际不可或缺的文化习俗，具有悠久的历史。

　　"春联"作为一种独特的中华传统文化符号，不仅是书法与文学的珠联璧合，还寄托了普通百姓阖家欢乐的团圆美梦，抒发了全球华人家国天下的盛世情怀。

　　随着传统文化的复兴与文化自信的增强，我们非常欣喜地看到全国上下都在开展"新春送福"活动，把春联文化带进千家万户。为了让更多的人能参与其中，我们编写了这本《实用行书春联128副》，书中既包含了"四言联、五言联、六言联、七言联"，又包含了"十二生肖联"，内容丰富、全面。本书采用大家喜闻乐见的行书字体，并且配有视频讲解，是书法爱好者必不可少的参考用书，具有很高的实用价值。

　　本书在编撰过程中得到了多位师友的帮助与支持，在这里我衷心感谢黄锦勋、范锦昌、陈雪芹三位老师，他们耐心细致、古道热肠，帮助我逐字逐句地选择楹联内容，其认真严谨的态度，令我敬佩。尤其是福建省楹联学会副会长范锦昌老师，他还特意为本书撰写了8副吉祥春联（38~41页），12副生肖春联（44~49页）。此次能和范锦昌老师合作，我深感荣幸，再次感谢！

　　最后，希望本书能为广大书法爱好者在吉庆佳节挥毫泼墨提供帮助，祝各位读者幸福、平安、喜乐！

目录／V

示范视频

福

招财进宝

福壽康寧

萬事如意

示范视频

四言联

竹報平安

花開富貴

戶納千祥

門迎百福

上联　花开富贵　下联　竹报平安　横批　福寿康宁

上联　门迎百福　下联　户纳千祥　横批　万事如意

示范视频

天順人和

物華天寶

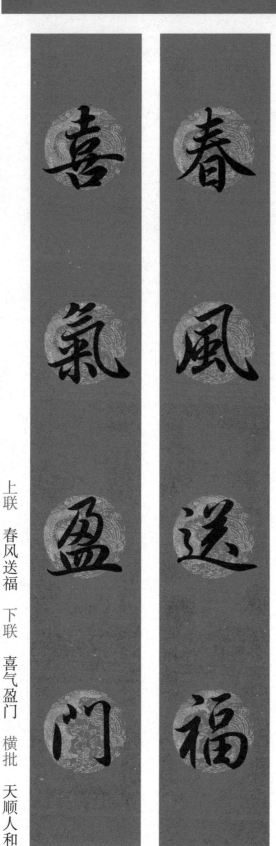

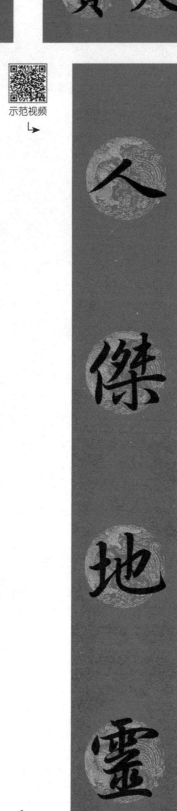

示范视频

示范视频

上联 春风送福 下联 喜气盈门 横批 天顺人和

上联 风和日丽 下联 人杰地灵 横批 物华天宝

3

繁榮富强

萬民同樂

携手振中華

同心興大業

示范视频

风和四野春

日出千门晓

五言联

示范视频

四季平安

萬象呈輝

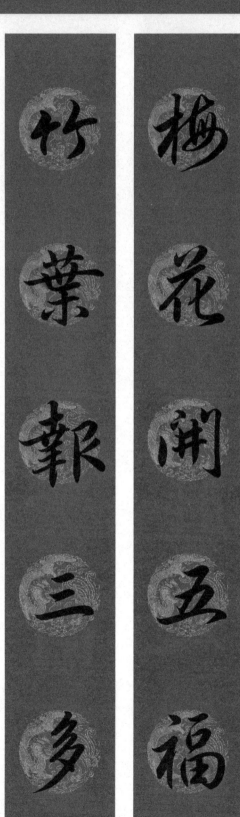

竹葉報三多

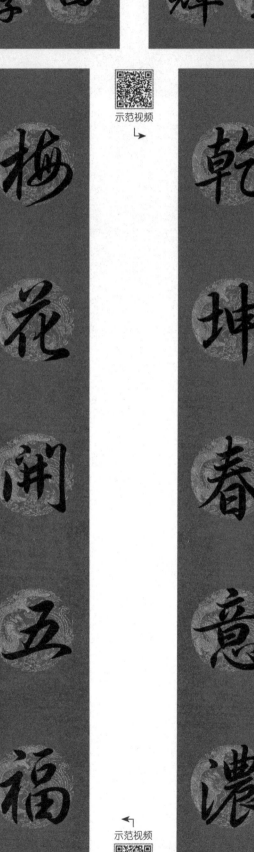

梅花開五福

示范视频

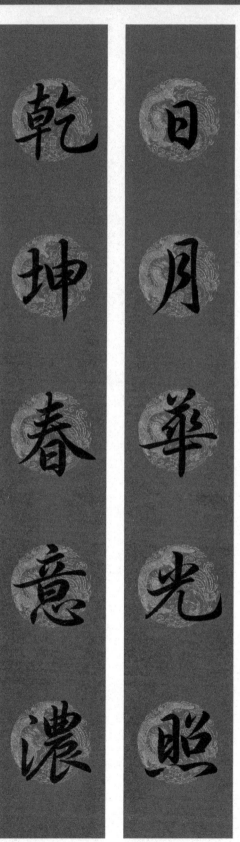

乾坤春意濃

日月華光照

上联　梅花开五福　下联　竹叶报三多　横批　四季平安

示范视频

上联　日月华光照　下联　乾坤春意浓　横批　万象呈辉

5

物阜民康　　户纳千祥

六言联

示范视频 →

上联　春到勤劳门第　下联　福临和睦人家　横批　户纳千祥

上联　春来花香鸟语　下联　福到人寿年丰　横批　物阜民康

示范视频 ↑

6

辞旧迎新

万事如意

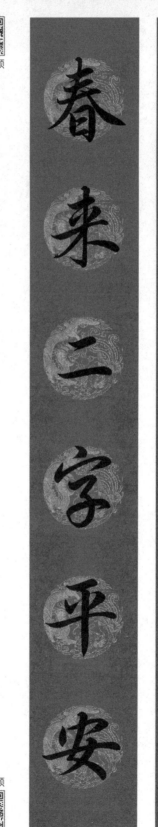

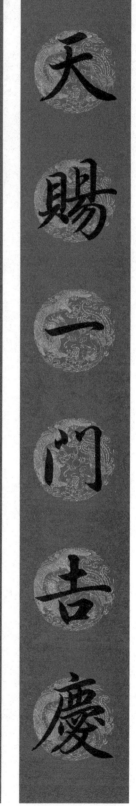

上联　冬去山明水秀　下联　春来鸟语花香　横批　辞旧迎新

上联　天赐一门吉庆　下联　春来二字平安　横批　万事如意

示范视频

惠风和畅　　吉祥如意

示范视频

七言联

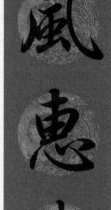

日暖神州万木春

春回大地千山秀

旭日临门人寿康

春风惠我财源茂

上联　春回大地千山秀　下联　日暖神州万木春　横批　惠风和畅

上联　春风惠我财源茂　下联　旭日临门人寿康　横批　吉祥如意

示范视频

意如時四

人傑地靈

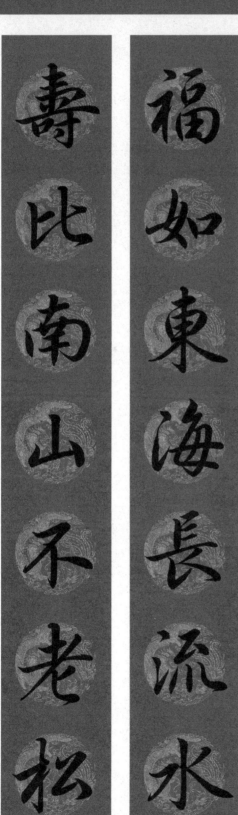

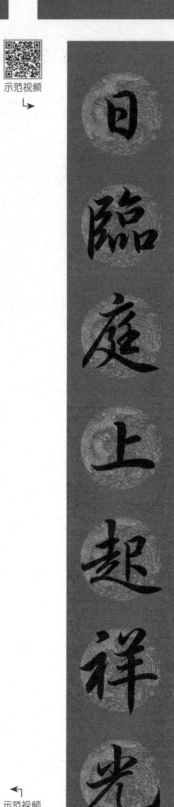

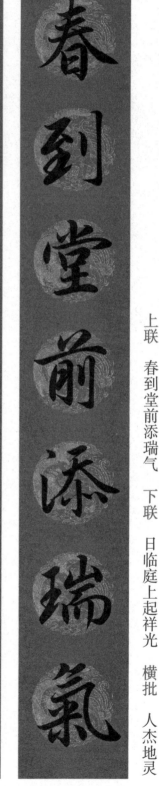

上联　福如东海长流水　下联　寿比南山不老松　横批　四时如意

上联　春到堂前添瑞气　下联　日临庭上起祥光　横批　人杰地灵

9

萬事如意　普天同慶

宏圖一展驚中外

大計百年震古今

花開富貴年年好

竹報平安月月圓

上联　宏图一展惊中外　下联　大计百年震古今　横批　普天同庆

上联　花开富贵年年好　下联　竹报平安月月圆　横批　万事如意

示范视频

四季呈祥

福星高照

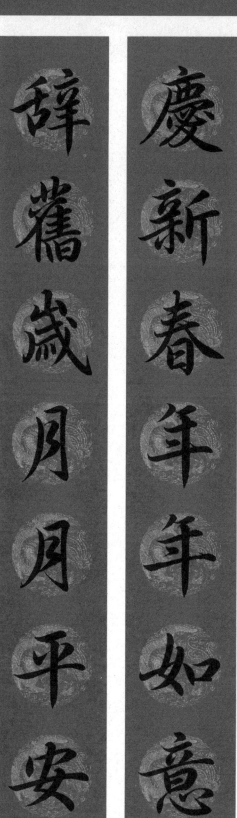

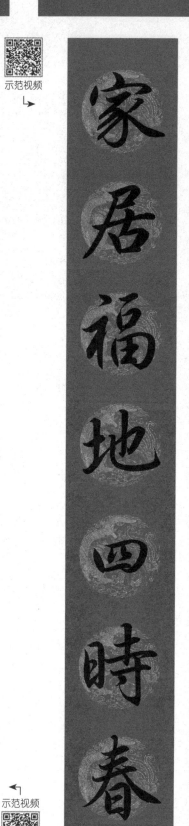

示范视频

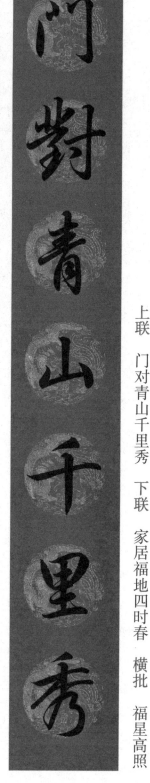

示范视频

上联　庆新春年年如意　下联　辞旧岁月月平安　横批　四季呈祥

上联　门对青山千里秀　下联　家居福地四时春　横批　福星高照

11

時和歲豐

萬象更新

示范视频

七言联

人和政善千家樂

國泰民安百業興

上联 人和政善千家乐 下联 国泰民安百业兴 横批 万象更新

財源廣進富千家

瑞氣呈祥舒萬物

上联 瑞气呈祥舒万物 下联 财源广进富千家 横批 时和岁丰

示范视频

普天同慶

新年大吉

 示范视频

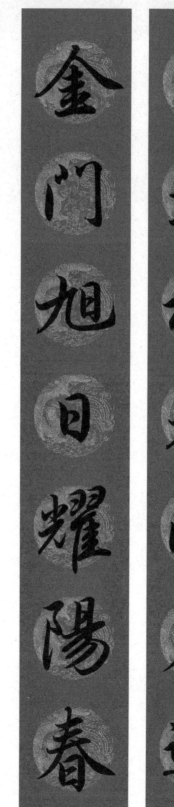

玉地祥光開泰運

金門旭日耀陽春

萬里宏圖錦上花

三春勝景詩中畫

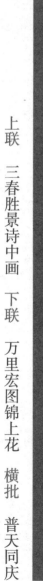

上联　三春胜景诗中画　下联　万里宏图锦上花　横批　普天同庆

上联　玉地祥光开泰运　下联　金门旭日耀阳春　横批　新年大吉

示范视频

惠风和畅

喜气盈门

千祥俱向早春来

百福尽随佳节至

示范视频

五谷丰登五福临

三春喜庆三阳泰

上联　三春喜庆三阳泰　下联　五谷丰登五福临　横批　喜气盈门

上联　百福尽随佳节至　下联　千祥俱向早春来　横批　惠风和畅

示范视频

安居樂業

喜氣盈門

示范视频

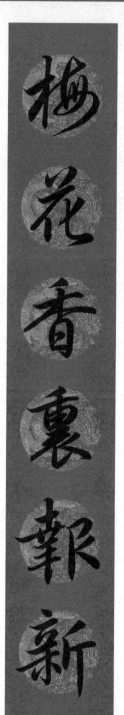

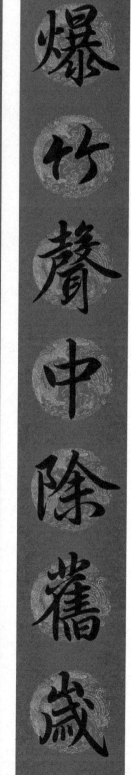

福耀常臨積善家

吉星高照平安宅

梅花香裏報新春

爆竹聲中除舊歲

上联　吉星高照平安宅　下联　福耀常临积善家　横批　安居乐业

上联　爆竹声中除旧岁　下联　梅花香里报新春　横批　喜气盈门

示范视频

岁纳永康

幸福人家

示范视频

七言联

家和氣正富源長

人壽年豐春意滿

唐诗晋字漢文章

春雨夏花秋夜月

上联　人寿年丰春意满　下联　家和气正富源长　横批　岁纳永康

上联　春雨夏花秋夜月　下联　唐诗晋字汉文章　横批　幸福人家

示范视频

16

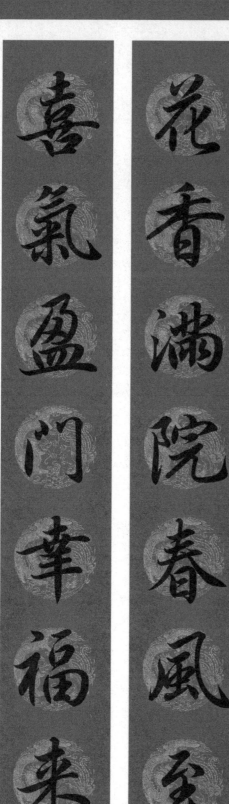

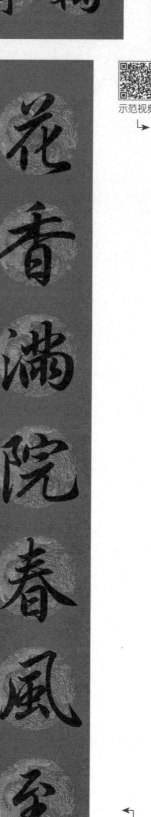

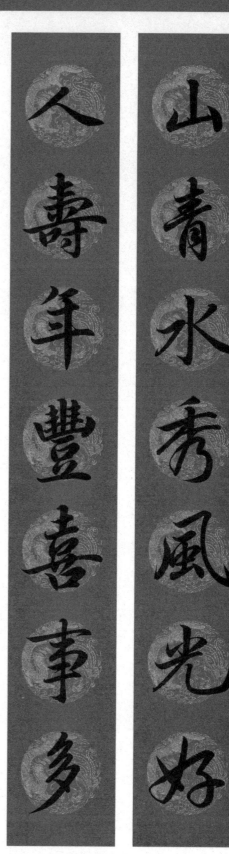

萬事随心

春滿大地

示范视频

示范视频

上联　花香满院春风至　下联　喜气盈门幸福来　横批　万事随心

上联　山青水秀风光好　下联　人寿年丰喜事多　横批　春满大地

意如祥吉

福星高照

示范视频
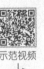

七言联

樂接三春富貴財

喜迎四季平安福

花開富貴賀新春

竹報平安迎歲首

上联　喜迎四季平安福　下联　乐接三春富贵财　横批　吉祥如意

上联　竹报平安迎岁首　下联　花开富贵贺新春　横批　福星高照

示范视频

18

五福临门　　　　物华天宝

全年和顺家兴旺

四域安宁国富强

贺佳节宅兴财旺

迎新春人寿年丰

示范视频

上联　贺佳节宅兴财旺　下联　迎新春人寿年丰　横批　五福临门

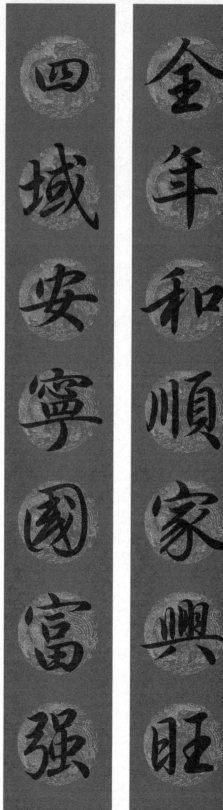
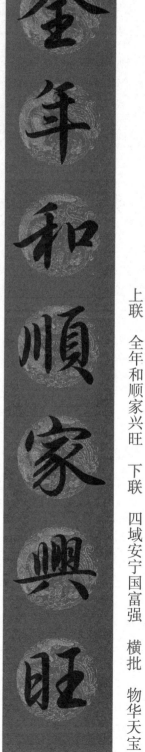

上联　全年和顺家兴旺　下联　四域安宁国富强　横批　物华天宝

示范视频

和氣致祥

惠風和暢

好運常來添富貴

吉星高照永平安

一帆風順全家福

四季平安萬事興

示范视频

示范视频

上聯　好运常来添富贵　下聯　吉星高照永平安　横批　惠风和畅

上聯　一帆风顺全家福　下聯　四季平安万事兴　横批　和气致祥

20

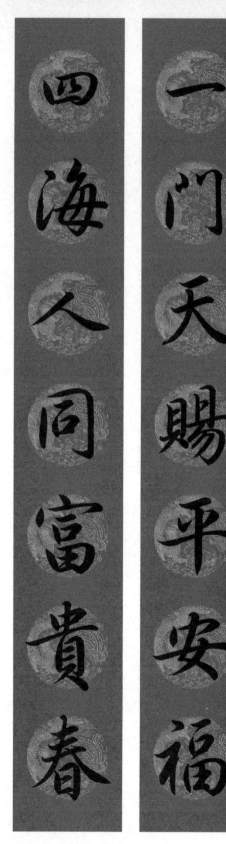

示范视频

示范视频

上联　文明门第诗书乐　下联　礼仪家邦翰墨香　横批　和顺至祥

上联　一门天赐平安福　下联　四海人同富贵春　横批　吉星高照

锦绣山河　　惠风和畅

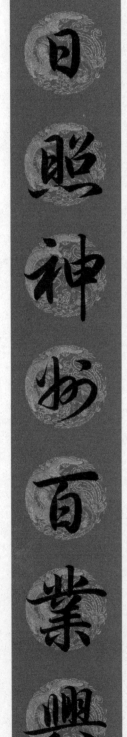

示范视频

上联　院满春晖春满院　下联　门盈喜气喜盈门　横批　惠风和畅

上联　春回大地千山秀　下联　日照神州百业兴　横批　锦绣山河

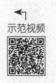

22

四時康樂

戶納千祥

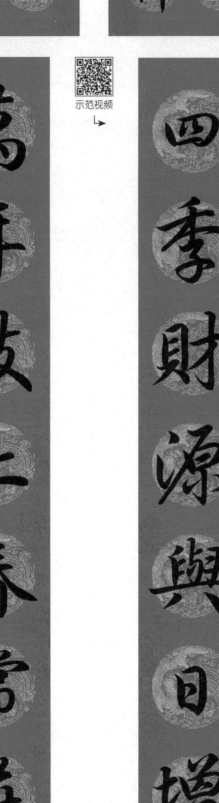

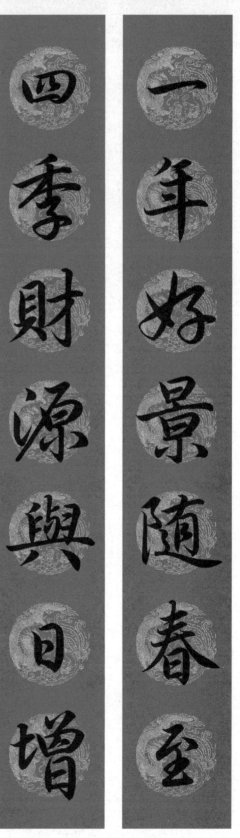

萬年枝上春常在

五色雲中日永明

一年好景隨春至

四季財源與日增

上联　万年枝上春常在　下联　五色云中日永明　横批　四时康乐

上联　一年好景随春至　下联　四季财源与日增　横批　户纳千祥

示范视频

示范视频

福满人间

旭日东昇

家居旺地四時春

門對青山千里秀

九華春放吉祥花

五色雲開仁壽鏡

上联 门对青山千里秀 下联 家居旺地四时春 横批 福满人间

示范视频

上联 五色云开仁寿镜 下联 九华春放吉祥花 横批 旭日东升

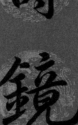

示范视频

24

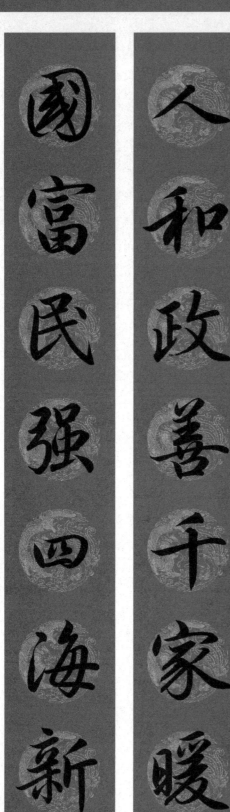

示范视频

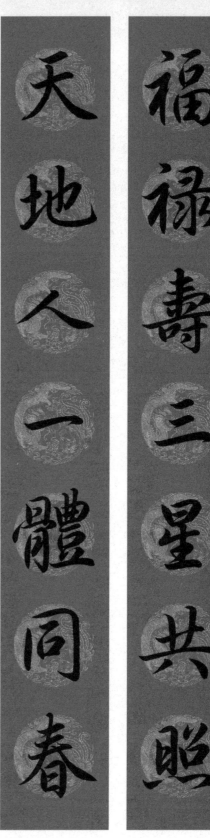

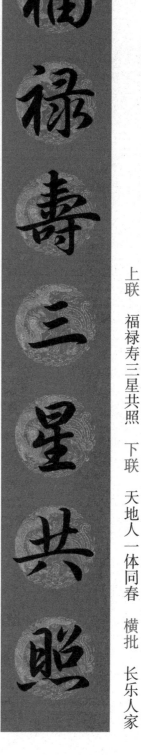

示范视频

上联　人和政善千家暖　下联　国富民强四海新　横批　万事如意

上联　福禄寿三星共照　下联　天地人一体同春　横批　长乐人家

25

豐年壽人　業樂居安

示范视频

上联　称心如意年年好　下联　细雨和风步步高　横批　安居乐业

上联　门迎四季平安福　下联　家进八方富贵财　横批　人寿年丰

示范视频

26

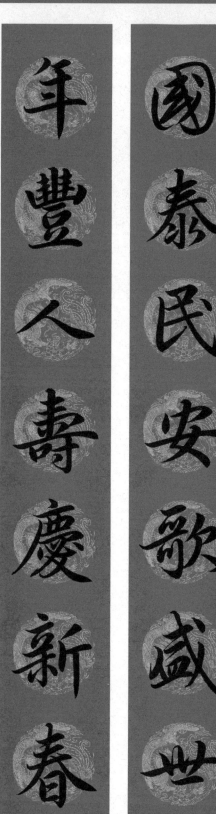

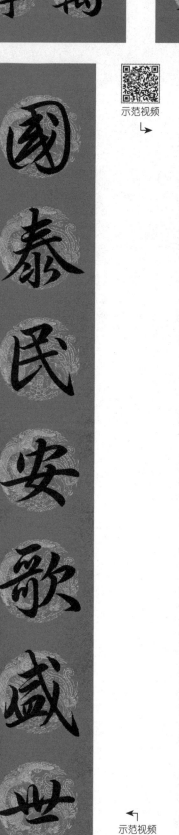

示范视频

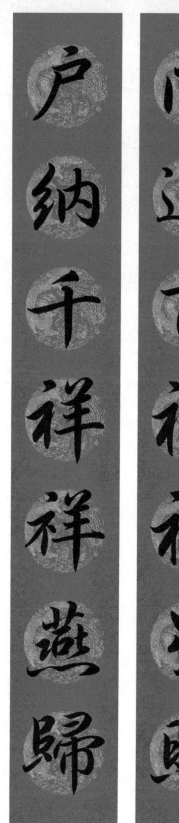

示范视频

上联　国泰民安歌盛世　下联　年丰人寿庆新春　横批　万事如意

上联　门迎百福福星照　下联　户纳千祥祥燕归　横批　四海同春

27

新年大吉

紫氣東來

七言聯

上聯　四海財源通宝地　下聯　九州鴻運進福門　横批　紫气东来

西海財源通寶地

九州鴻運進福門

上聯　吉祥在户人增寿　下聯　道德传家福满门　横批　新年大吉

道德傳家福滿門

吉祥在户人增壽

示范视频

28

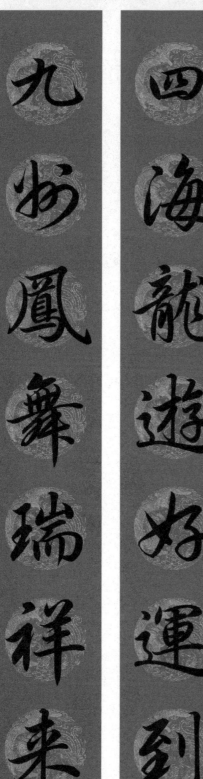
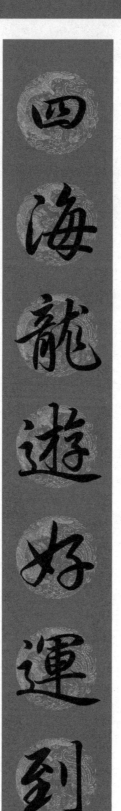
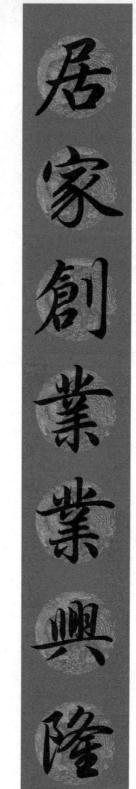
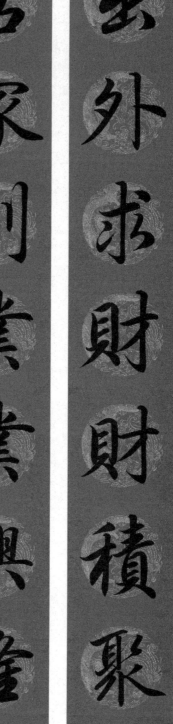

喜氣盈門

福星高照

示范视频

示范视频

上联　四海龙游好运到　下联　九州凤舞瑞祥来　横批　喜气盈门

上联　出外求财财积聚　下联　居家创业业兴隆　横批　福星高照

春長節佳　　泰世和時

七言聯

出門大吉行鴻運

進宅平安照福星

上联　出门大吉行鸿运　下联　进宅平安照福星　横批　时和世泰

歲歲平安盡日歡

年年如意闔家樂

上联　年年如意阖家乐　下联　岁岁平安尽日欢　横批　佳节长春

示范视频

吉祥如意　　　吉星高照

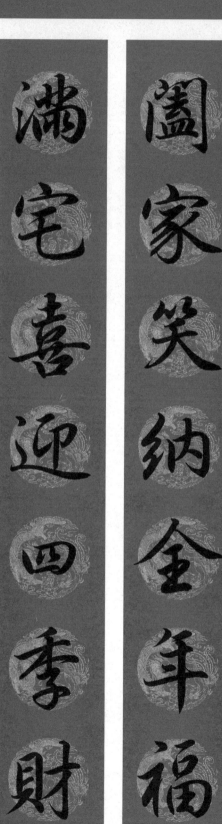

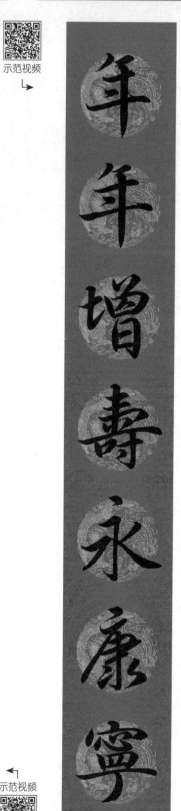

示范视频

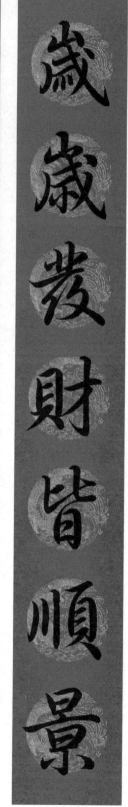

满宅喜迎四季财

阖家笑纳全年福

年年增寿永康宁

岁岁发财皆顺景

上联　阖家笑纳全年福　下联　满宅喜迎四季财　横批　吉祥如意

上联　岁岁发财皆顺景　下联　年年增寿永康宁　横批　吉星高照

示范视频

七言联

上联　花满神州歌盛世　下联　春回大地暖人间　横批　万象更新

上联　花开富贵家家乐　下联　灯照吉祥岁岁欢　横批　九州同春

示范视频

32

示范视频

接财接福接平安　　迎喜迎春迎富贵　　事业有成步步高　　财源广进年年发

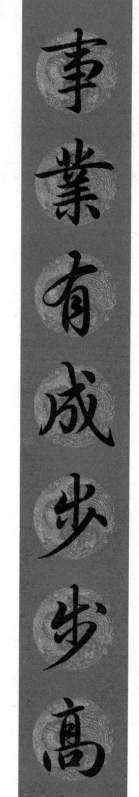

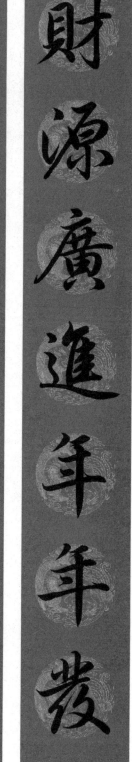

上联　财源广进年年发　下联　事业有成步步高　横批　吉祥如意

上联　迎喜迎春迎富贵　下联　接财接福接平安　横批　新年大吉

示范视频

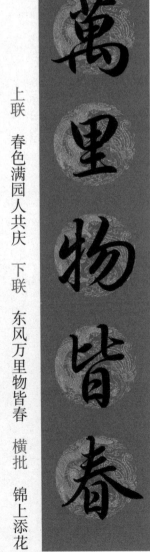
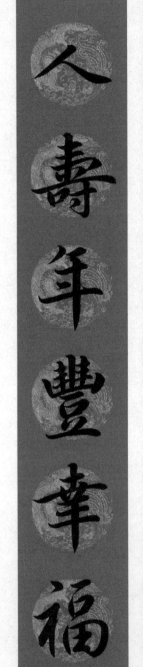

锦上添花

新年大吉

七言联

示范视频

示范视频

上联　国强家富平安日　下联　人寿年丰幸福时　横批　新年大吉

上联　春色满园人共庆　下联　东风万里物皆春　横批　锦上添花

嬌多山江

集雲祥千

示范视频

上联　看祖国红旗如画　下联　喜神州绿野同春　横批　江山多娇

上联　春至百花香满地　下联　时来万事喜盈门　横批　千祥云集

示范视频

好事临门

神州共庆

竹报平安福寿长

花开富贵人丁旺

梅花点点贺新年

爆竹声声辞旧岁

示范视频

示范视频

上联　花开富贵人丁旺　下联　竹报平安福寿长　横批　好事临门

上联　爆竹声声辞旧岁　下联　梅花点点贺新年　横批　神州共庆

36

笑语盈门

万象更新

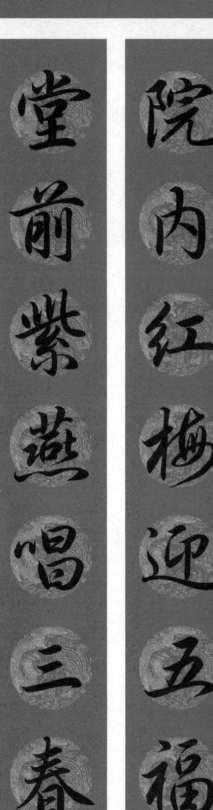

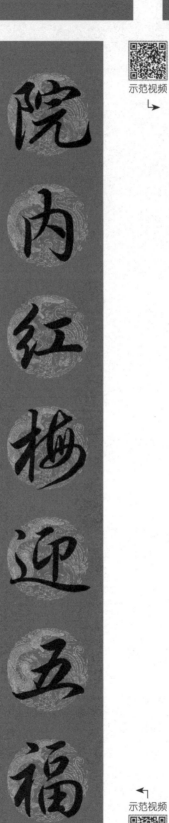

示范视频 ↳

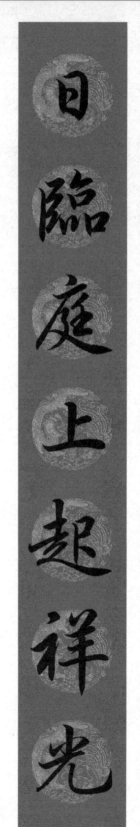

示范视频 ←

堂前紫燕唱三春

院内红梅迎五福

日临庭上起祥光

春到堂前增瑞气

上联 院内红梅迎五福 下联 堂前紫燕唱三春 横批 笑语盈门

上联 春到堂前增瑞气 下联 日临庭上起祥光 横批 万象更新

37

喜氣盈門

華夏騰飞

七言联

東風浩蕩三春雨

北斗輝煌萬里天

上联 东风浩荡三春雨 下联 北斗辉煌万里天 横批 华夏腾飞

臨窗暖日賞紅聯

惬意春風親翠柳

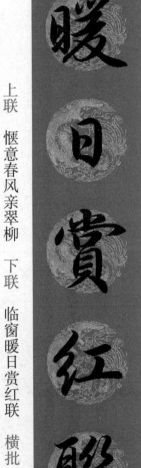

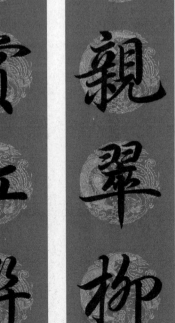

上联 惬意春风亲翠柳 下联 临窗暖日赏红联 横批 喜气盈门

38

锦绣神州

紫气东来

示范视频

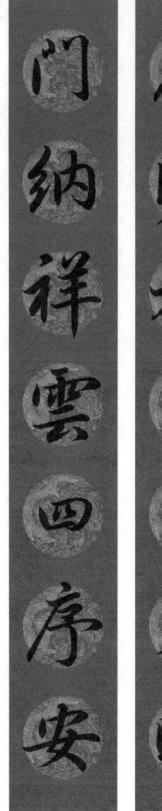

一枝独秀看东方

九域皆春瞻北斗

门纳祥云四序安

庭瞻旭日三春暖

上联　九域皆春瞻北斗　下联　一枝独秀看东方　横批　锦绣神州

上联　庭瞻旭日三春暖　下联　门纳祥云四序安　横批　紫气东来

示范视频

39

七言联

四海歡騰

四季如春

海上花園花似海

空中步道步凌空

千里春回千嶺秀

八方樂奏八風平

上联　海上花园花似海　下联　空中步道步凌空　横批　四季如春

上联　千里春回千岭秀　下联　八方乐奏八风平　横批　四海欢腾

示范视频

示范视频

和顺致祥

雲祥日旭

示范视频

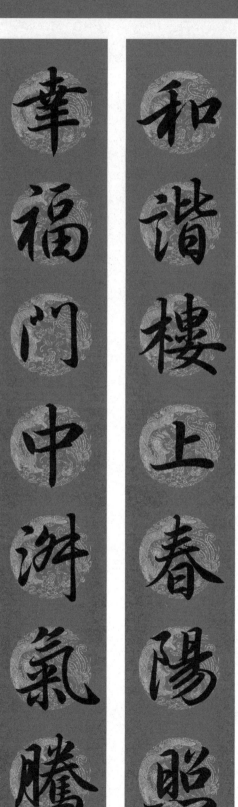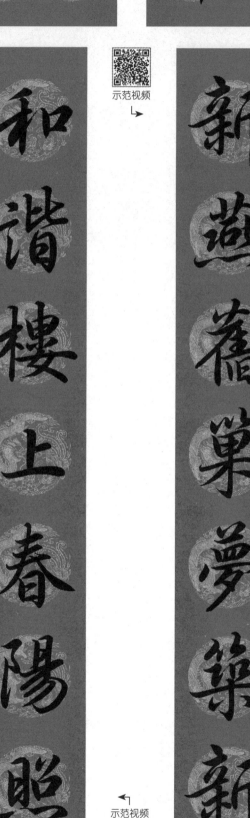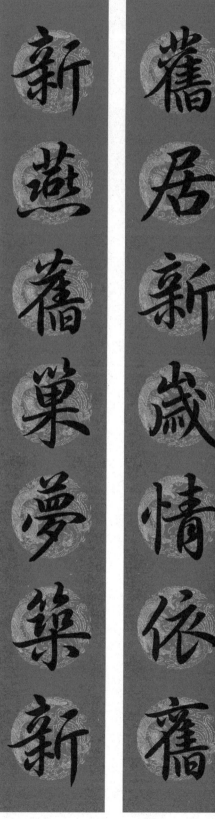

上联　和谐楼上春阳照　下联　幸福门中淑气腾　横批　旭日祥云

上联　旧居新岁情依旧　下联　新燕旧巢梦筑新　横批　和顺致祥

示范视频

十二生肖联　子鼠

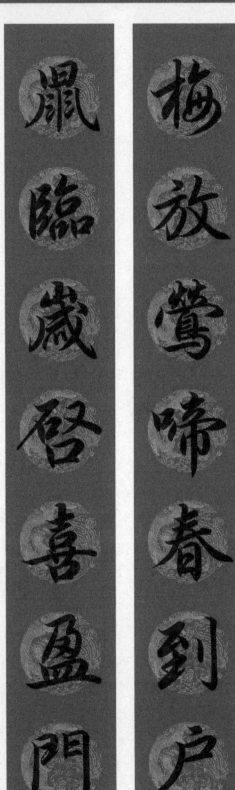

鼠须笔写吉祥字

雀尾屏张如意图

上联　鼠须笔写吉祥字　下联　雀尾屏张如意图　横批　室雅人和

梅放莺啼春到户

鼠临岁启喜盈门

上联　梅放莺啼春到户　下联　鼠临岁启喜盈门　横批　福星高照

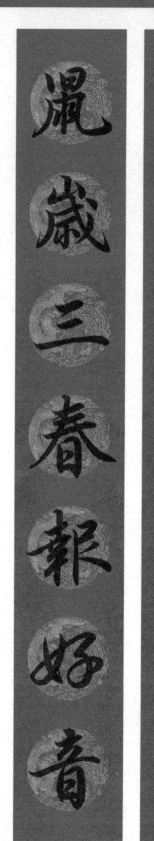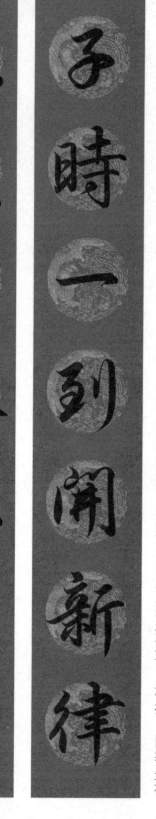

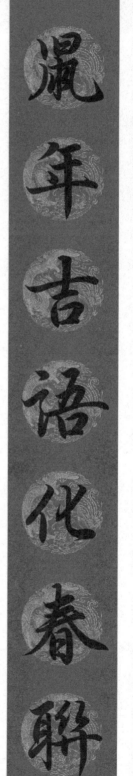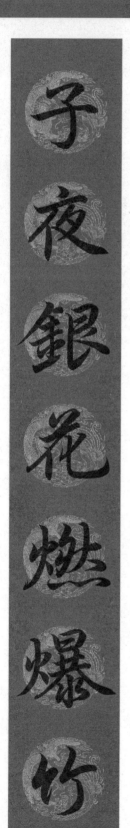

上联　子夜银花燃爆竹　下联　鼠年吉语化春联　横批　心想事成

上联　子时一到开新律　下联　鼠岁三春报好音　横批　四季呈祥

43

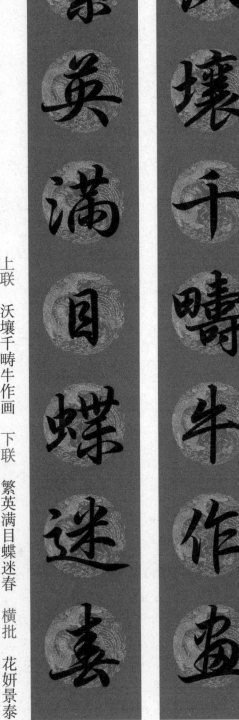

花妍景泰

物阜人康

紫燕衔春春满院

金牛载福福盈门

上联　紫燕衔春春满院　下联　金牛载福福盈门　横批　物阜人康

沃壤千畴牛作画

繁英满目蝶迷春

上联　沃壤千畴牛作画　下联　繁英满目蝶迷春　横批　花妍景泰

44

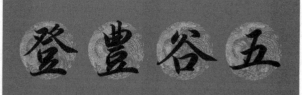

豐年稔歲　　登豐谷五

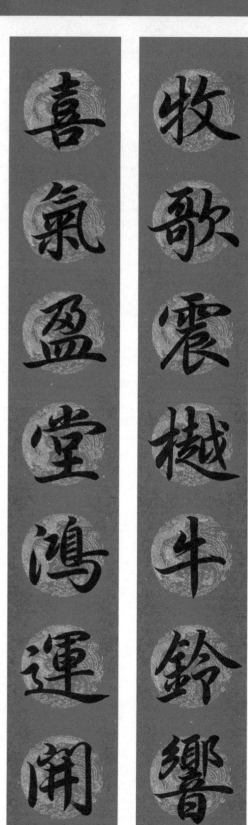

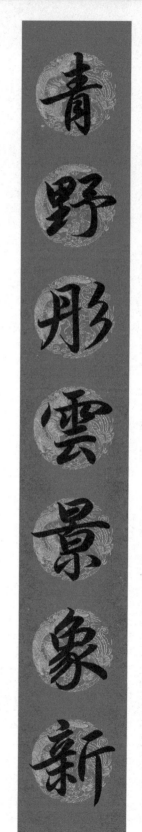

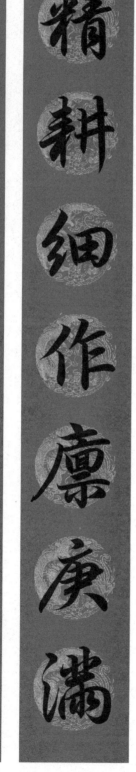

上联　牧歌震樾牛铃响　下联　喜气盈堂鸿运开　横批　岁稔年丰

上联　精耕细作廪庚满　下联　青野彤云景象新　横批　五谷丰登

45

十二生肖联 寅虎

一路平安開虎步

滿懷憧憬起鵬程

上联　一路平安开虎步　下联　满怀憧憬起鹏程　横批　春光万里

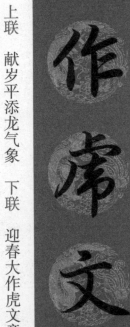

迎春大作虎文章

獻歲平添龍氣象

上联　献岁平添龙气象　下联　迎春大作虎文章　横批　盛世宏图

46

風光無限

奮發圖強

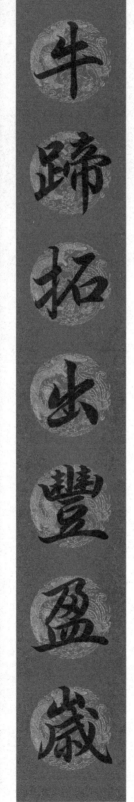

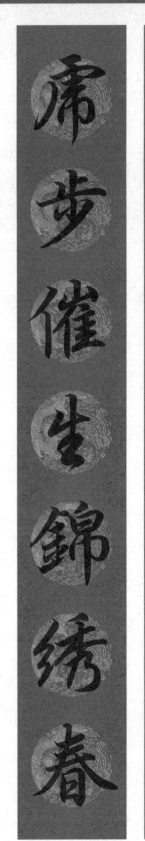

上联 牛蹄拓出丰盈岁 下联 虎步催生锦绣春 横批 奋发图强

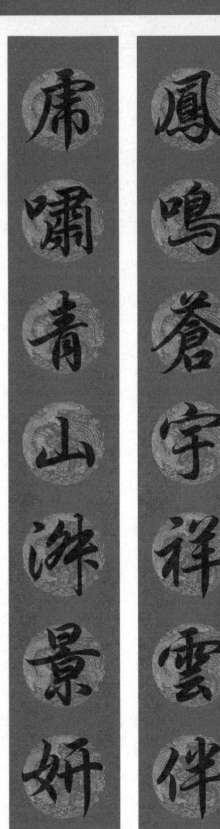

上联 凤鸣苍宇祥云伴 下联 虎啸青山淑景妍 横批 风光无限

47

新更序岁

安平报竹

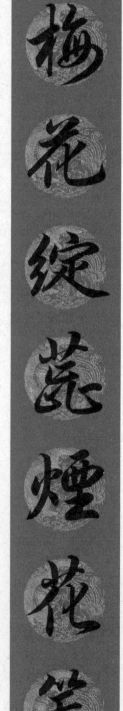

上联 梅花绽蕊烟花笑 下联 兔管流香笙管鸣 横批 竹报平安

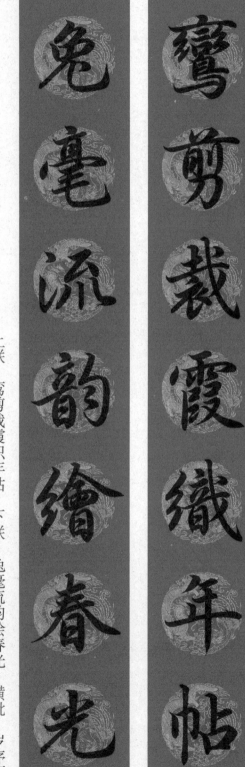

上联 鸾剪裁霞织年帖 下联 兔毫流韵绘春光 横批 岁序更新

48

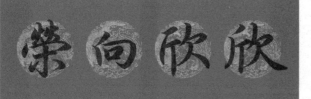

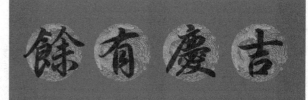

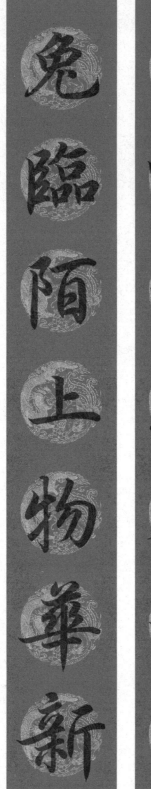

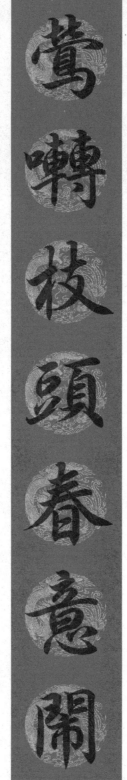

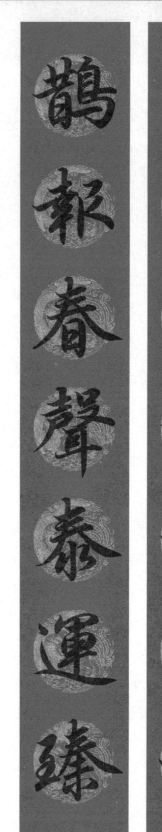

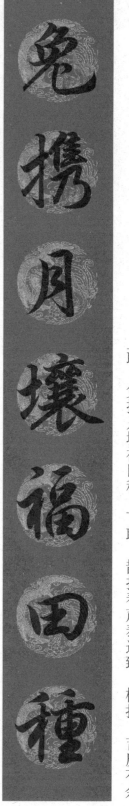

上联 莺啭枝头春意闹 下联 兔临陌上物华新 横批 欣欣向荣

上联 兔携月壤福田种 下联 鹊报春声泰运臻 横批 吉庆有余

49

喜 同 州 九

十二生肖联 辰龙

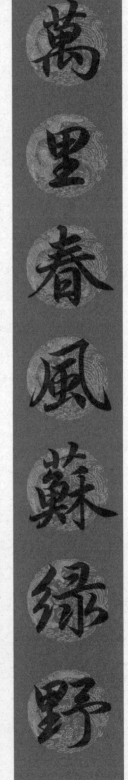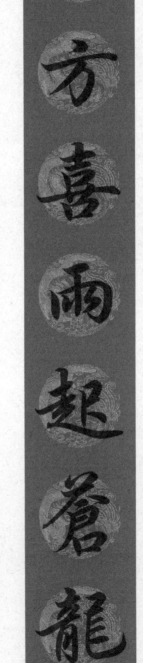

上联 万里春风苏绿野 下联 八方喜雨起苍龙 横批 九州同春

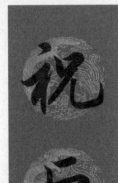

盛 昌 明 文

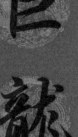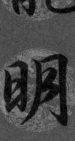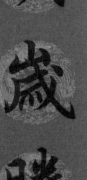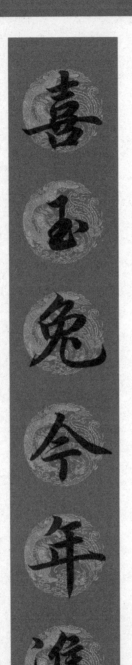

上联 喜玉兔今年进步 下联 祝巨龙明岁腾飞 横批 文明昌盛

出入平安

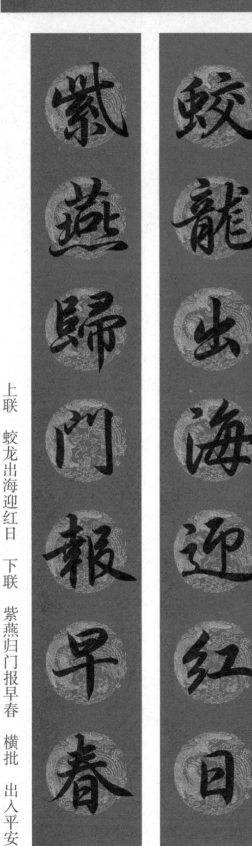

上联　蛟龙出海迎红日　下联　紫燕归门报早春　横批　出入平安

阖家欢乐

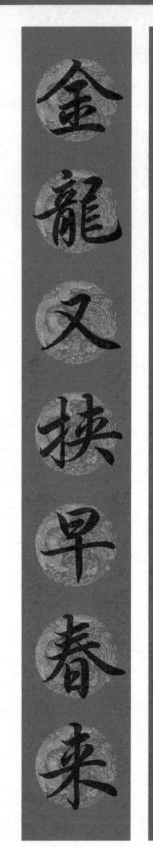
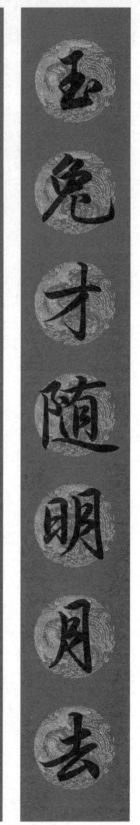

上联　玉兔才随明月去　下联　金龙又挟早春来　横批　阖家欢乐

51

十二生肖聯　巳蛇

豐年盛景金蛇舞

新歲春光彩蝶飛

上聯　丰年盛景金蛇舞　下聯　新岁春光彩蝶飞　横批　举国腾欢

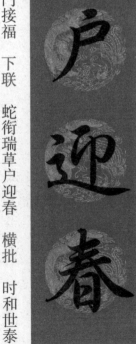

蛇銜瑞草戶迎春

龍駕祥雲門接福

上聯　龙驾祥云门接福　下联　蛇衔瑞草户迎春　横批　时和世泰

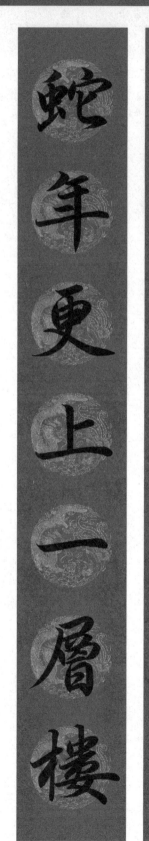

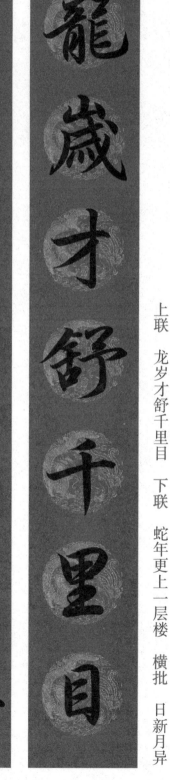

神州共庆

日丽风和大地春

龙腾蛇舞中天瑞

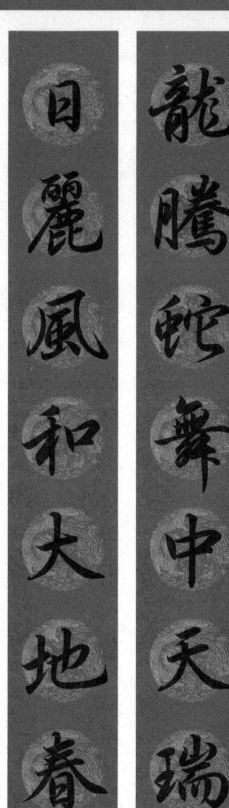

上联 龙腾蛇舞中天瑞 下联 日丽风和大地春 横批 神州共庆

上联 龙岁才舒千里目 下联 蛇年更上一层楼 横批 日新月异

吉 火 事 萬

門 臨 氣 瑞

十二生肖联　午马

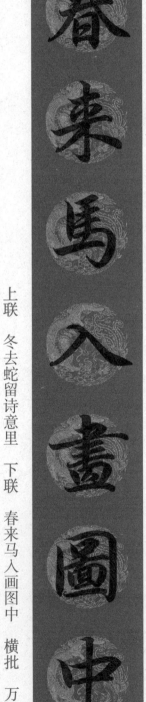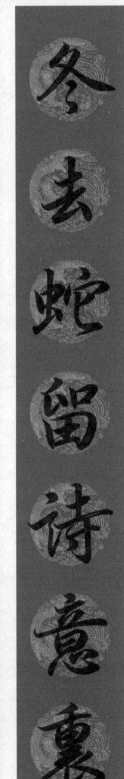

春来马入画图中

冬去蛇留诗意里

马蹄声响开新路

上联　冬去蛇留诗意里　下联　春来马入画图中　横批　万事大吉

上联　马蹄声响开新路　下联　春酒味浓贺大年　横批　瑞气临门

54

順風帆一

翰墨飄香

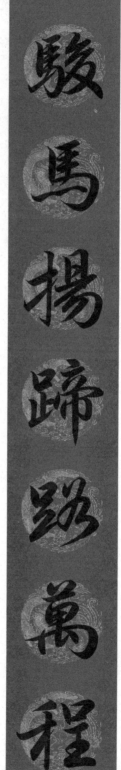

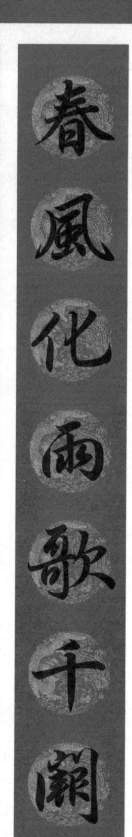

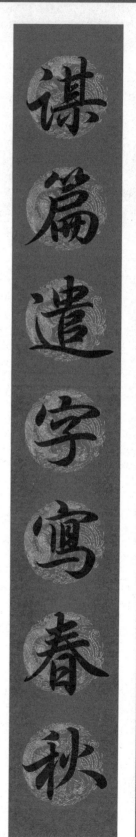

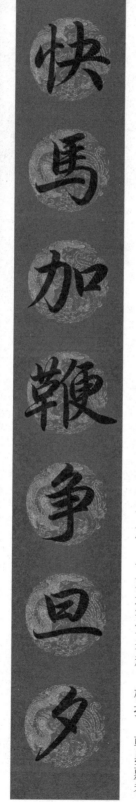

上联　春风化雨歌千阙　下联　骏马扬蹄路万程　横批　一帆风顺

上联　快马加鞭争旦夕　下联　谋篇遣字写春秋　横批　翰墨飘香

55

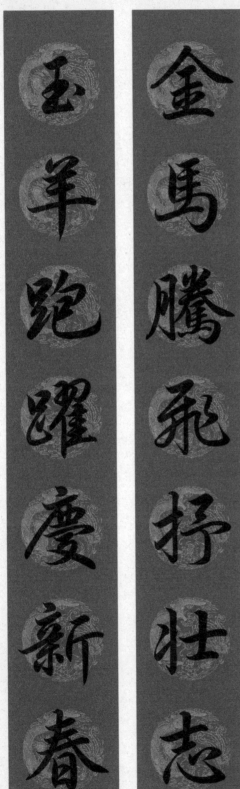

十二生肖联　未羊

上联　金马腾飞抒壮志　下联　玉羊跑跃庆新春　横批　前程似锦

上联　万象已随新律转　下联　五羊争跃好春来　横批　百福骈臻

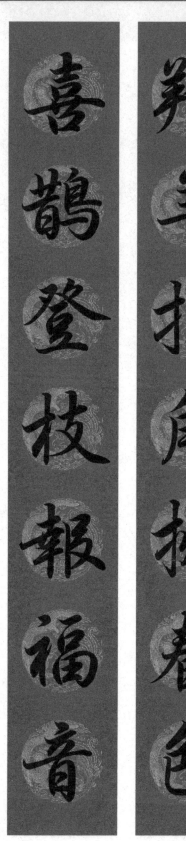

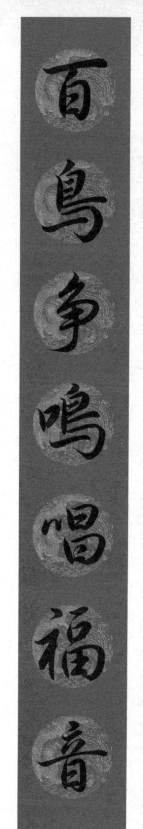
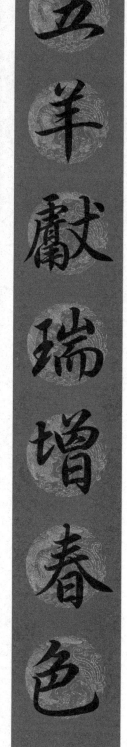

上联　羚羊挂角挑春色　下联　喜鹊登枝报福音　横批　万事如意

上联　五羊献瑞增春色　下联　百鸟争鸣唱福音　横批　莺歌燕舞

57

喜气盈门

新年大吉

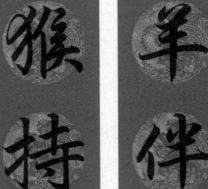

十二生肖联　申猴

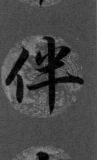

猴持如意保平安

羊伴吉祥留喜庆

上联　羊伴吉祥留喜庆　下联　猴持如意保平安　横批　新年大吉

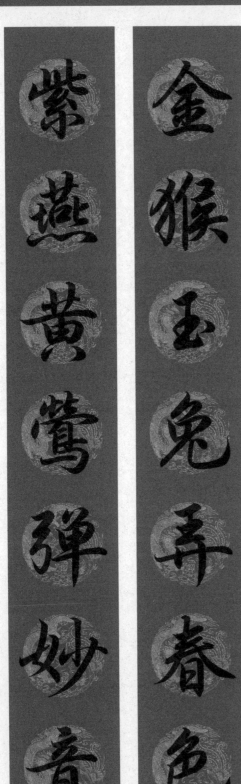

上联　金猴玉兔弄春色　下联　紫燕黄莺弹妙音　横批　喜气盈门

58

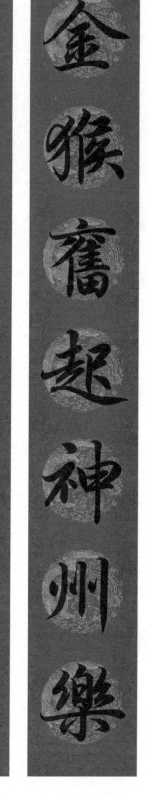

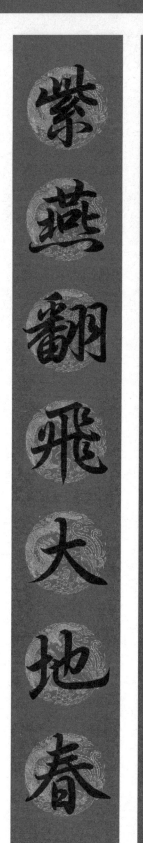

上联　金猴奋起神州乐　下联　紫燕翻飞大地春　横批　四海升平

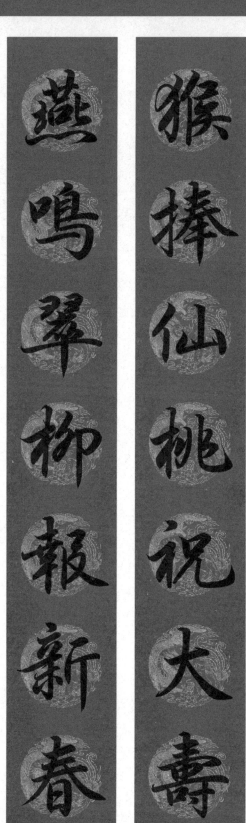

上联　猴捧仙桃祝大寿　下联　燕鸣翠柳报新春　横批　物阜民康

慶吉年新

吉大年新

十二生肖联 酉鸡

庆 吉 年 新

世上風清紫燕飛

庭前春曉金鷄舞

春帖換来萬象新

金鷄啼出千門喜

上联 庭前春晓金鸡舞 下联 世上风清紫燕飞 横批 新年吉庆

上联 金鸡啼出千门喜 下联 春帖换来万象新 横批 新年大吉

暢歡心人

意如事萬

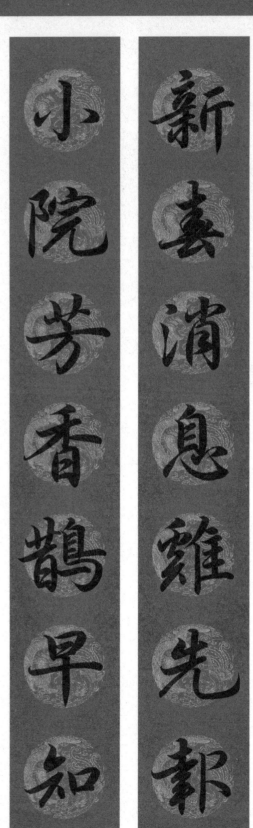

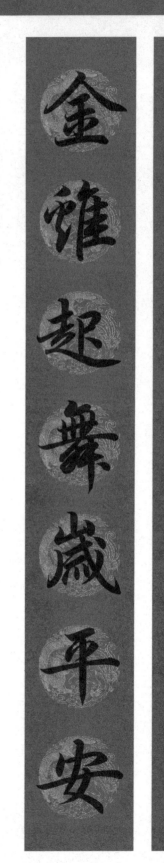

小院芳香鵲早知

新春消息雞先報

金雞起舞歲平安

瑞雪紛飛年吉慶

上联　新春消息鸡先报　下联　小院芳香鹊早知　横批　人心欢畅

上联　瑞雪纷飞年吉庆　下联　金鸡起舞岁平安　横批　万事如意

61

十二生肖联　戌狗

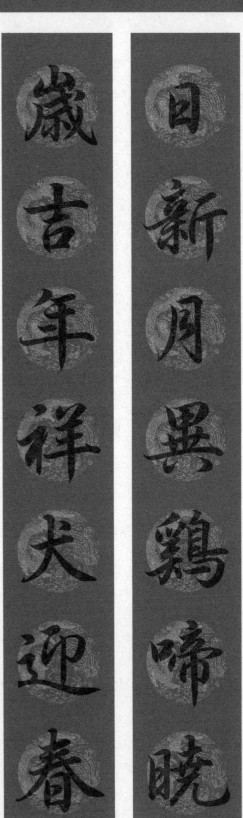

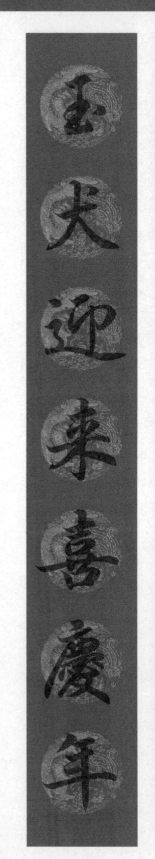

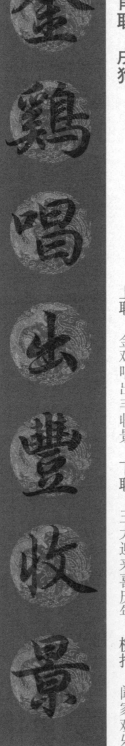

上联　日新月异鸡啼晓　下联　岁吉年祥犬迎春　横批　佳节长春

上联　金鸡唱出丰收景　下联　玉犬迎来喜庆年　横批　阖家欢乐

62

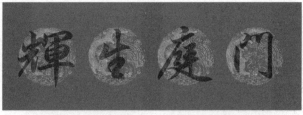 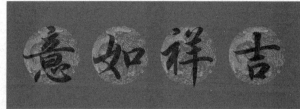

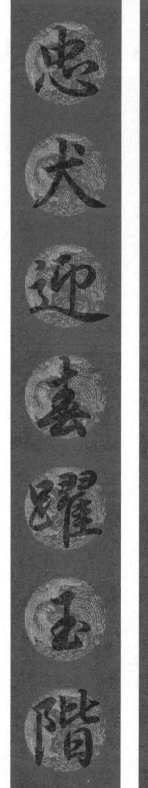 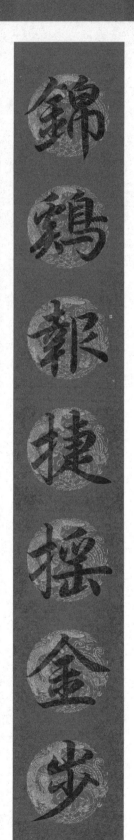 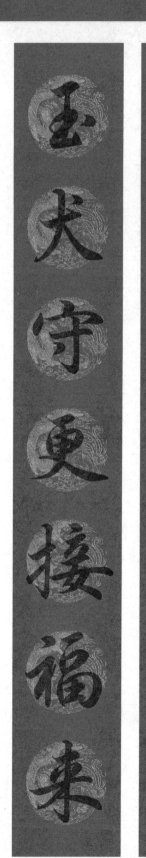 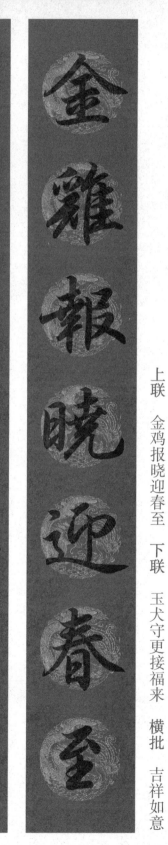

上联 锦鸡报捷摇金步 下联 忠犬迎春跃玉阶 横批 门庭生辉

上联 金鸡报晓迎春至 下联 玉犬守更接福来 横批 吉祥如意

积德人家

吉星高照

十二生肖联　亥猪

人逢盛世情无限

猪拱华门岁有余

上联　人逢盛世情无限　下联　猪拱华门岁有余　横批　吉星高照

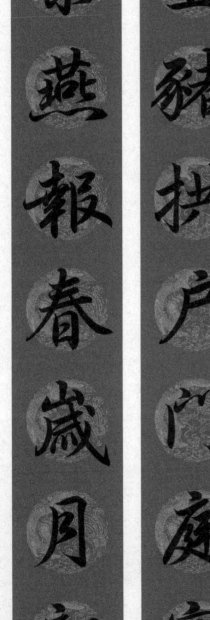

金猪拱户门庭富

紫燕报春岁月新

上联　金猪拱户门庭富　下联　紫燕报春岁月新　横批　积德人家

64

業樂居安

吉大年新

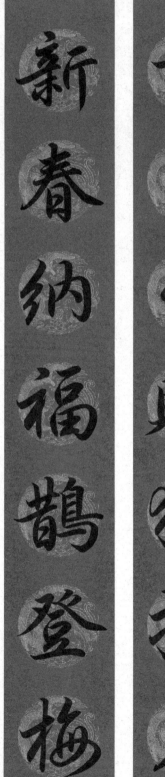

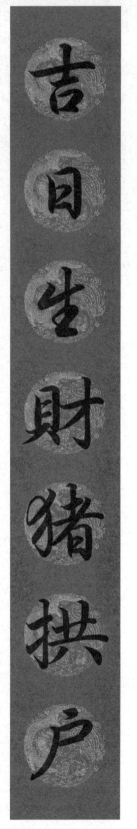

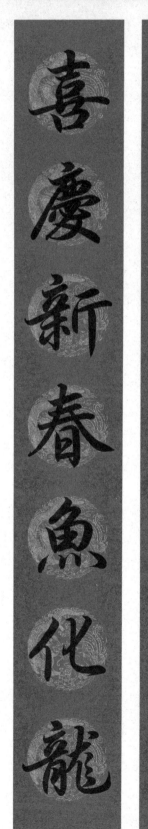

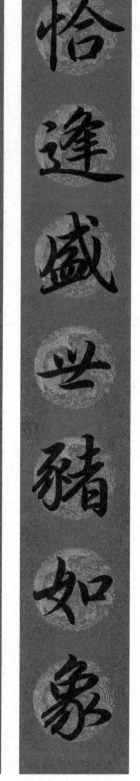

新春納福鵲登梅

吉日生財豬拱戶

喜慶新春魚化龍

恰逢盛世豬如象

上联　吉日生财猪拱户　下联　新春纳福鹊登梅　横批　安居乐业

上联　恰逢盛世猪如象　下联　喜庆新春鱼化龙　横批　新年大吉

65